張瑞圖

（1570～1641）

張瑞圖，福建晉江縣人，生於明隆慶四年（西元1570），卒於崇禎十四年（1641）。祖父張喬梓，父張志仕，瑞圖排行第三。張瑞圖，字無畫，多室名別號，室號有晞發軒、天事齋、清眞堂、審易軒、杯湖亭等等；別號有長公、二水、芥子居士、果亭山人、平等山人

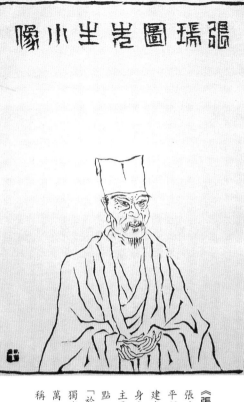

《張瑞圖像》（李老十畫）

張瑞圖生於明末，一生爲官尚稱平順，惟魏忠賢生祠在杭州西湖建成時，張瑞圖爲其書碑，成爲身處「閹黨」、名列「逆案」的主要依據。在生命中抹下一個汙點。其書法奇逸、獨闢蹊徑，「於古法爲一變」，與董其昌、邢侗、米萬鍾並稱「明末四家」，書史並稱「邢張米董」。

等。晚年名其齋爲「白毫庵」，並自屬白毫庵道者或白毫庵居士，著有《白毫庵集》。張瑞圖善書畫，其書法奇逸、獨闢蹊徑，「於古法爲一變」，在晚明書壇上獨樹一幟，與董其昌、邢侗、米萬鍾並稱「明末四家」，書史並稱「邢張米董」。山水師法黃公望（1269—1354）、骨力蒼勁，頗有聲望。

明萬曆三十一年（1603）八月，張瑞圖參加鄉試，中了舉人，時年三十四歲。之前，瑞圖基本在晉江度過。萬曆三十五年

微一同出使雲南。在過去八年中，張瑞圖基本在北京任職。其間曾告假還鄉養病，居家兩年，並構築了東湖新居。在出使雲南之年，張瑞圖途經陝西華山、湖南辰溪、貴州清浪等地，均作詩記之。這次西南之行耗時半年之久，直至當年冬天，瑞圖才返回晉江家中。

萬曆四十八年（1620）七月，明神宗朱翊鈞病死。八月，太子朱常洛即位，爲光宗。一個月後，光宗病重，隨即死去。據

（1607），張瑞圖在北京參加殿試，以「古之用人者，初不設君子小人之名，分別起於仲尼」之悖妄之論獲皇帝特擢，名列一甲第三遷。張瑞圖也升至春坊中允，任職於詹事府，此官職「僅爲翰林官遷轉之升」，以處理太子的往來文書爲主，掌管侍從禮儀及駁正啓奏等事務。身處晉江的張瑞圖旋即離家北上，於天啓二年正月抵達北京。

到京後，瑞圖馬上又得升遷，接任右諭德新職。隨後受命與庶子張鼐、編修李孫宸、簡討繆昌期、姜逢元同理文官誥敕。夏，在北京會見董其昌，董氏稱許張瑞圖「小楷甚佳」。董氏曰：「君書小楷甚佳，而人不知求，何也？」董氏時年六十八歲。在宮中任「太常」之官。天啓三年（1623），瑞圖又升詹事府少詹事，官至四品，主要職責是教育輔導太子。

天啓四年（1624），張瑞圖第二次告假回鄉。在此後的兩年多時間裏，瑞圖基本過著吟詩作書的閒適生活。行草《王世貞國朝詩評卷》、行書《蘇軾前赤壁賦冊》等均作於此時。是年，張瑞圖弟張瑞典因在鄉試中四次落第，遂捐資買一國子監生資格，北上京師。張瑞圖爲其題「小引」送行。

天啓六年（1626），張瑞圖告別愜意的家園生活，離家赴京。到京後，很快與施鳳來、李國槽一同升爲禮部尚書兼東閣大學士，入閣同首輔顧秉謙等辦事。十月，與黃立極、施鳳來、李國槽同爲《光宗實錄》總裁。其年九月，魏忠賢生祠在杭州西湖建成，張瑞圖爲其書碑。這件事成爲張氏身處

尼）之悖妄之論獲皇帝特擢，名列一甲第三名（探花），登進士，授翰林院編修，有《張翰林校正禮記大全》三十卷傳世。萬曆四十二年（1614）夏，奉命與魏廣

《明史》記載，光宗死因似與李可灼進藥之誤有關。光宗死後，其長子朱由校接替皇位，是爲熹宗。熹宗即位後，許多官員得到升遷。張瑞圖也升至左春坊中允，任職於詹事

1

張瑞圖《流水斜陽圖》 絹本 水墨 137×40.5公分

張瑞圖傳世作品以書法爲主，畫作較爲有限。此幅山水畫，遠山近水，層次分明，清爽宜人，讓人有沐浴大自然的曠達與閒逸。並有家人及朋友題跋若干。

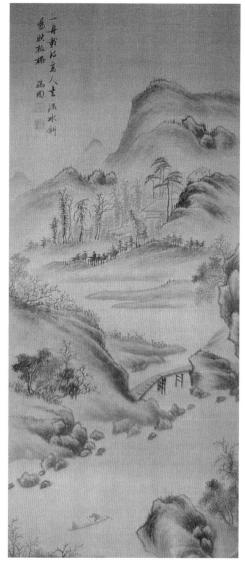

天啓七年（1627），張瑞圖仕途順利。三月，以滇南大捷加升張瑞圖與施鳳來、李國樞少保兼太子太保，改戶部尚書，進武英殿大學士。各蔭一子中書舍人，賞銀五十兩、彩緞二表里坐蟒一襲。四月，張瑞圖侄張治夫與施鳳來子施時升、李國樞弟李國棠俱蔭爲中書舍人。八月，熹宗病死，其弟朱由檢嗣位，是爲思宗。九月，詔張瑞圖與施鳳來、李國樞各進右柱國，兼吏部尚書俸，仍蔭一子中書舍人。這一年中，張瑞圖等三人還以錦州大捷、中極、建極等三殿落成獲升遷、賞賜。張瑞圖等各以疏辭，但只准辭兼俸，餘令祗領。思宗即位後，朝野官員相繼上疏彈劾魏忠賢一黨。不久，魏忠賢便上吊自殺，諸黨羽亦相繼伏誅。十一月，監生胡煥猷彈劾張瑞圖與黃立極、施鳳來、李國樞四閣臣當魏忠賢專權時，漫無主持，事事逢迎，並爲其生祠撰碑稱頌，宜亟罷黜。張瑞圖聞訊後，也萌生辭官歸里的念頭。此後，他曾多次上疏引病求歸並辭蔭子，均未允。直至崇禎元年三月，才與施鳳來一同獲准返鄉。但仍遣行人護送，並賜路費，月給，以

「閹黨」、名列「逆案」的主要依據。除此外，各種史籍中不見更多關於張氏的「昭彰劣跡」。是年，各地興起爲魏忠賢建祠之風。京師文廟附近建魏氏生祠，魏忠賢想在祠中塑造自己的塑像。據說張瑞圖知道後，雖然沒有公開反對，但提出一疑問：「魏公像坐耶？立耶？立像則不莊，坐則至尊幸學，降輅步行，恐魏公猝立不起也。」事遂止。同一年，方震儒、李承恩、惠世揚諸大臣繫詔獄，原擬冬至日處決，瑞圖提請緩刑。魏忠賢聽說後變色道：「如許大事，誰敢開口？」瑞圖順水推舟，和顏悅色道：「正須魏公大力婉轉以回天哩！」沒多久，熹宗便降旨停刑了。

是年冬，《果亭墨翰》在晉江家中刻成，由其弟張瑞典編彙。此帖分爲六卷，共收了張瑞圖自萬曆四十三年（1615）至天啓六年所作楷、行、草及章草書跡近三十件，

泉州開元寺（包德納攝 大地地理雜誌提供）

古代中原戰亂，不少文人志士多避居東南，泉州遂逐漸發展成文化薈萃之地，它同時也是古代海上絲綢之路的起點，佔地頗廣的開元寺爲當地著名文化古蹟。張瑞圖出生於福建省泉州府晉江縣，明神宗萬曆三十一年，在泉州府鄉試中考中舉人，時年已三十四歲，又過四年才赴北京參加會試，並在殿試中以第三名探花獲進士出身。爲官其間，也多次返鄉。晚年則隱居鄉里，吟詩、作畫、寫字、參禪，留下了許多精采的詩書創作。

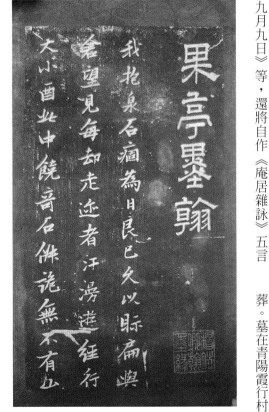

示始終隆眷之意。張瑞圖離開京都，取道杭州，經信州返回晉江，結束了近廿年的仕途生活。

崇禎二年（1629）正月，初定「逆案」，列名近百人，按罪列名、分等治罪。起初，張瑞圖不列其中。思宗問張瑞圖何以不在「逆案」中，廷臣韓爌等答：「無實狀。」帝謂：「瑞圖爲忠賢書碑，非實狀耶！」遂以「結交近侍又次等」名列「逆案」第六等，論徙三年，後納資贖罪爲民。

歸鄉爲民後，瑞圖寄興書畫，恬淡度日，過「半晦方池一卷石……一琴一鶴復一壺」的生活。書法上的創作多取材於杜甫、蘇軾等的詩文，譬如行書《蘇軾赤壁懷古詞卷》、草書《杜甫洗兵馬詩卷》、《李白詩五首卷》、《杜甫秋興八首詩卷》、行草書《杜甫衛節度赤驃馬歌詩卷》、行書《蘇軾前赤壁賦卷》等均作於此時。同時，在浪跡山林的生活中，發出「惟農則眞」的感歎，有諸多和陶詩作，更偏向對陶淵明的喜愛，《和陶淵明勸農》四言詩、《和陶淵明乙酉歲九月九日》等，還將自作《庵居雜詠》五言

律詩一百首輯爲「擬白篇」，並撰「擬白篇小引」。雖然時空相隔，但是也許在與陶淵明的唱和中，才能眞正解讀瑞圖繪畫的歸農生活與生活意趣。此外，瑞圖繪畫的創作寄情於松樹、秋山一類，《晴雪長松圖軸》、《溪山煙藹圖》等等就是作於此時。

泛湖登高，酬唱自娛的生活心安而寧靜。瑞圖在不自覺中也由心安而入禪定，這可從他佛教題材的創作中略知一二。他在居鄉期間，作有行楷《聖壽無疆詞卷》、《無量壽尊者像軸》、《楊柳觀音圖》等。

崇禎十二年（1639）十二月，瑞圖在其弟張瑞典的幫助下，選一生所作詩篇輯成《白毫庵集》，分爲內篇、外篇、雜篇，對這三篇的歸類，瑞圖自己也曾說過：「舒寫性情者爲內篇，供給酬應者爲外篇，情詞錯出、體裁少具爲雜篇。」

崇禎十四年（1641）秋冬，張瑞圖卒於晉江，享年七十二歲。《明史》將其列入《閹黨》，附在《顧秉謙》之後。隆武二年（1646）唐王朱聿鍵爲其易名「文隱」，並賜葬。墓在青陽霞行村東北，俗稱「探花墓」。

張瑞圖《古詩十九卷》局部　無紀年　行草　紙本
27×612公分　何創時書法藝術基金會藏

張瑞圖自幼聰穎好學，凡五經諸子及史書均親手抄寫熟讀，爲了科舉應試，他很努力從台閣體入門的書法基本工著手，並勤練夫甚得時人佳評。行草是張瑞圖書法創作的主軸，無論筆法、字形，強調偏峰、聳肩方折，在歷代行草書書家中均顯得異軍突起，可說是鍾、王之外力闢蹊徑。

《果亭墨翰》
張瑞圖之弟張瑞典彙編，收錄張瑞圖自萬曆四十三年至天啓六年所作楷、行、草及章草書跡近三十件，並有家人及朋友題跋。

《蘇軾和子緅論書》

局部 1630年 草書 冊頁 23x25公分
日本私人收藏

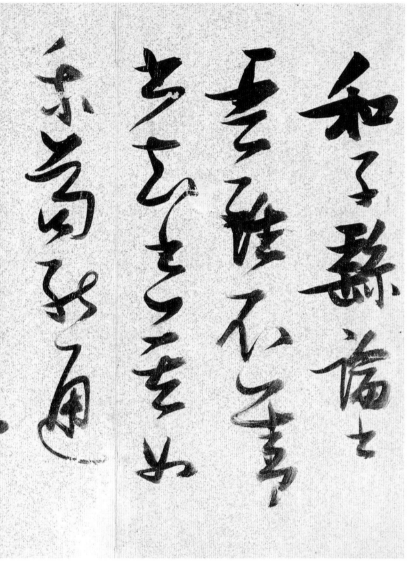

此書卷末署款：「書坡翁詩二首，庚午孟秋草於白毫庵之響山亭，果亭山人瑞圖」，庚午當爲崇禎三年（1630），是年張瑞圖六十一歲，時在晉江東湖。

據傳，瑞圖幼年聰穎過人，「不爲俗學所拘」，精讀五經子史。而其讀書方法輒與眾不同：五經子史都採用手寫熟讀，即一面抄寫練習書法，一面研讀理解文意。當年瑞圖還在泉州府學時，他常常從經書中拈取一個題目，然後即興作文，往往從第二天就被爭相傳誦了，其敏學聰慧可見一二。正是這種聰慧，使瑞圖的書法在書法史上佔有一席之地。而張瑞圖的草書有其獨特的面貌，筆劃恣肆跳蕩，翻折不羈，他的求變與狂怪正是順應晚明的書法潮流。

此卷草書，因屬晚年作品，已將狂拓縱橫之氣稍稍收起，倒是體現了歸隱後的淡泊。與瑞圖早年的《草書杜甫秋興詩卷》比較，兩者的書風較多相似，可見此卷的書風趨於回歸。細觀作品，全書用筆較爲圓轉奔放，結體舒展開張，排疊疏密停勻，但於點畫的提按轉折間，仍顯其勁健，頗見功力。而從其散淡的筆觸中展現的縱逸風骨，倒與祝允明、陳淳一路草書十分接近。祝允明作爲明代中期「吳門書派」的代表人物，他不僅以對晉唐古法的追求，來糾正前期「台閣體」書法的流弊；同時他的才華橫溢和縱橫散亂的書風，給明代後期的狂亂釋放的總體書寫風格帶來很大的影響。

張瑞圖、祝允明和陳淳在書風上的相似，正說明他們是晚明書法一個潮流縱列中的，他們體現的共性正是時代的共性，而他們各自的個性則爲後世提供了欣賞的多樣性。

張瑞圖《杜甫秋興詩》局部 無年月 草書 卷 紙本 28×620公分 臺灣張伯謹氏藏

此卷署「二水」，草書杜甫七律三首，凡五十五行，計二百七十一字。此卷無年代，但是從用筆與點畫的特徵來看，與作於萬曆二十四年（西元1596）的《草書杜甫渼陂行詩卷》相距不遠；而與作於天啓元年的《感遼事作詩卷》相比，又不具後者獨特的筆法與章法。

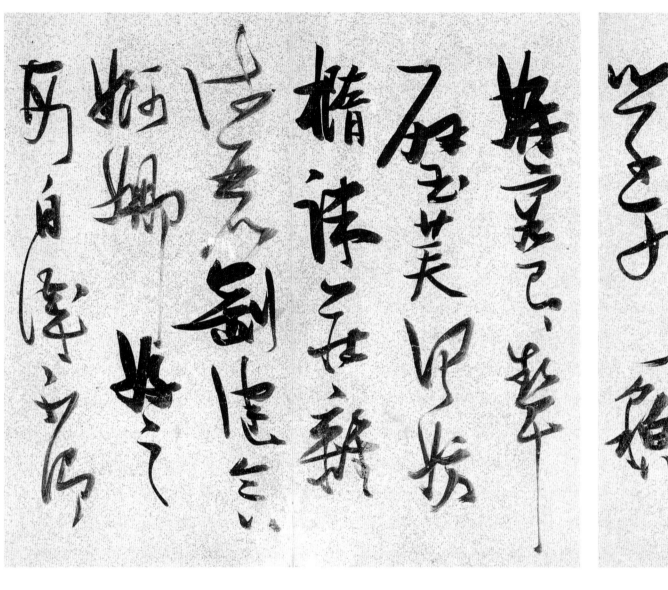

明祝允明《自書詩》局部 1520年 草書 卷 紙本
30.7×794公分 北京故宮博物院藏

祝允明（1460—1526）字希哲，長州人，自號枝山，枝指生、枝山老樵。明代著名書法家，有「明朝第一」之譽，與唐寅、文徵明、徐禎卿並稱「吳中四才子」。此卷自作《太湖》、《包山》、《虎丘》等詩十一首。款署「正德庚辰歲七月既望，予過夢椿世兄從一堂中，小值杯酒，談笑久之，不覺至醉，應書舊作歸之。枝山允明」鈐「祝氏允明」（朱文）、「吳郡祝生」（朱文）印。祝枝山晚年喜作草書，時已六十一歲，此書風瀟脫，天眞縱逸。

明陳淳《古詩十九首》局部 草書 卷 金粟箋紙本
30.5×711.7公分 北京故宮博物院藏

陳淳（1483—1544）字道復，後以字行。別字復甫，自號白陽山人。工書畫。其畫開大寫意花卉之門戶，與徐渭齊名，有「青藤白陽」之稱。楷書初從文徵明，行書出楊凝式。《古詩十九首》最早著錄於《文選》，氣韻媚秀。此卷書法瀟灑勁朗，用筆圓潤厚重，筆意連貫，氣韻媚秀。

《溪上水生三尺深》

書寫年代不詳 行書 詩軸 紙本 173.5×98.3公分
日本私人收藏

此幅作品乃張瑞圖錄七言絕句一首，凡四行，計三十字。釋文為：溪上水生三尺深，茅堂清夏氣蕭森。無錢即買扁舟至，繫向門前柳樹陰。

張瑞圖是晚明著名的書法家，在那個充斥著個性解放思潮的時代，他的書法創作不可避免地受到同時代書家的影響，比如徐渭奇崛狂放的草書。而在書法的傳統方面，他又汲取了二王「似斜反正」的結體。張瑞圖通過機巧精細的匠心獨運，形成了他自己結字的獨特風格：字形中宮收縮四面不展，起筆收筆多用露鋒，結體率意，或蹙或展，筆之所致，興之所在。其天啓年間的作品，便充分體現了張氏這種獨特的用筆結體習慣和章法特點。

天啓初年，張瑞圖的書作不約而同地傾向於長卷，比如天啓元年（1621）的《感遼事作詩卷》是近四米的手卷；天啓二年（1622）的《行草辰州道中詩卷》，長五米多；而同一年的《行書李夢陽嶽然台詩卷》也長達六米多。此軸雖非長卷，但也是一篇尺幅較大的作品。沈實圓厚的點畫、飽滿酣暢的筆墨，盡顯其書法的淋漓痛快、縱橫氣勢。大字行書是張瑞圖比較擅長的書體，而這幅作品的氣勢也顯出張氏老辣的行筆風格。縱觀全幅作品，筆劃介乎圓轉與方峭之間，字形尚未有緊結的面貌，故此當屬天啓年間所作。

天啓年間是張瑞圖一生中最順利的時期，仕途上不斷提升，書名的日益彰顯，書畫應酬也愈加頻繁。這幅作品或是應酬之作，或僅為隨手塗鴉，但是下筆迅疾，氣息粗狂，絲毫不減其得意之時的豪氣和自信。

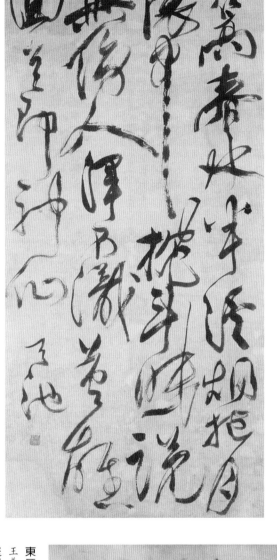

明 徐渭《草書詩軸》 行、草書 紙本 123.4×59公分 上海博物館藏

徐渭（1521—1593）字文清，更字文長，號天池山人、天池生、青藤道人等。性不羈，有奇才。自謂「吾書第一，詩二，文三，畫四。」徐渭書法用筆大膽，「絕去依傍」。此軸書七言律詩一首，詩見《徐渭集》。此書恣肆詭異，滿紙龍蛇。欹中取正，字字分明，令人稱奇。

東晉 王羲之《初月帖》 紙本 遼寧省博物館藏

王羲之，字逸少，晉傑出書法家。義之初為秘書郎、寧遠將軍，江州刺史，最後遷至右軍將軍，會稽內史，世稱「王右軍」、「王會稽」之稱。義之書法博採眾長，有千古「書聖」之稱。《初月帖》是《萬歲通天帖》中第二帖，字體端莊凝重，筆鋒圓渾道勁，平和瀟脫、妍華流暢。

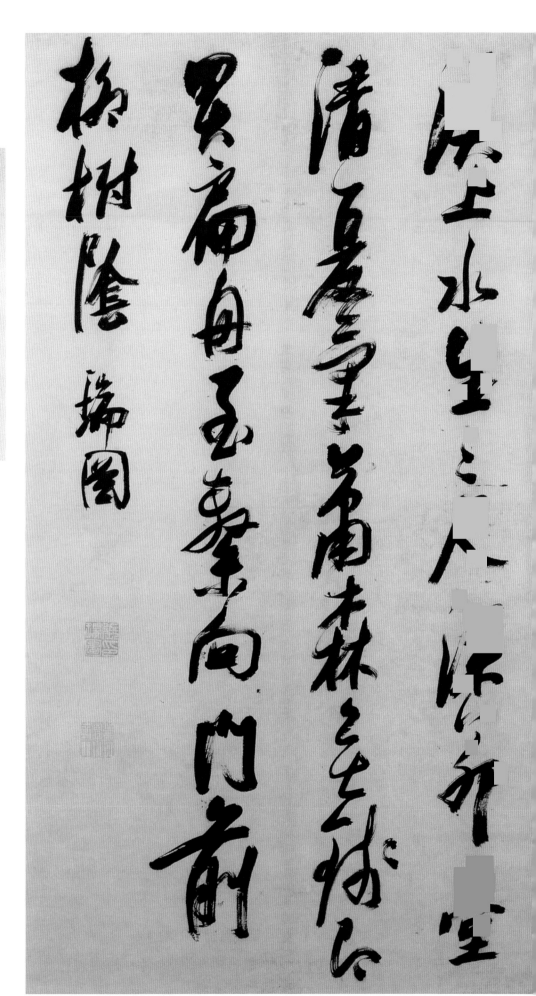

張瑞圖《辰州道中詩》局部　1622年　行草　卷

絹本 32×534.4公分　臺灣王壯為氏藏

《辰州道中》五言長詩是張瑞圖在萬曆四十二年（1614）與魏廣微一道奉使滇中，在回程道中經湖南辰溪時所作，收入《白毫庵集》雜篇。而此卷《行草辰州道中詩卷》作於天啓二年（1622），此書偏鋒落筆跌宕飛動，恣肆不羈，獨特的風格已經基本形成。此卷又稱《異石詩卷》。

7

局部 1622年 草書 紙本 32.5×623.5公分 香港中文大學文物館藏

此卷草書五、七言古體長詩，凡六十五行，滿行三十一至六字不等，共二百八十九字。款署「天啓壬戌書於長安邸中，張長公瑞圖。」押「張瑞圖印」（白文）、「興酣落筆搖五嶽」（白文）。天啓壬戌為天啓二年（1622），時張氏尚未被召入內閣。此卷書法已是張氏草書成熟時期的典型風貌。

天啓二年（1622）正月，張瑞圖從晉江回北京，就任右諭德之新職。四月授命與張鼐、李孫宸、繆昌期、姜逢元四人共同管理文官誥敕。十月，升右庶子兼翰林院侍讀，掌司經局印。按諭德、庶子均為詹事府官制，主要負責皇太子的往來文書及對太子的輔導贊諭，翰林院侍讀則主要為皇帝講讀經史、兼掌誥敕。司經局亦屬詹事府，負責掌管太子的藏書。

此卷書於赴京任職途經長安客舍中。其詩云：「豈知盛滿多仇忌，可惜榮華如夢寐，地宅田園奪與人，丹書鐵券成何事」。此卷書法書勢奇宕多姿，筆法峭勁，鋒稜畢現。用筆上，方圓互見、厚實硬朗；結字也已頗具個人風貌；墨色的變化自然，濃枯對比錯落有致，使作品有虛實效果，並增加了節奏感和動勢。

天啓初年，是張瑞圖個人的書法風格走向成熟的初期。早年臨寫祝允明、陳淳風格的影響逐漸淡化，個人典型的方峭方折的特點漸次明顯。觀此卷書法，用筆尚以圓厚為主，結體則聚散自如。通篇氣勢充沛，尤其是寫到最後幾行，連綿而下，虛實相映。在

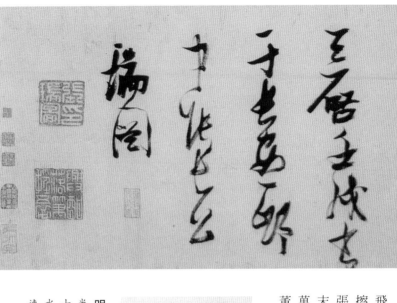

書　紙本　37.6×1499.5公分　北京故宮博物院藏

董其昌（1555—1637），字玄宰，號思白、香光居士。明代最負盛名的書畫家。此幅書宋·范仲淹的《岳陽樓記》，鈐「董玄宰」（朱文）印。時年董其昌五十五歲。此書師法米芾，流暢勁健、蒼勁秀逸，是董氏書法已臻佳境時的巨製。

飛動的線條中，時見翻折、提按、推刷、撐擦變化，顯示出極為熟練的御筆技巧。正是張瑞圖如此狂放的運筆和奇特的佈局，在明末書法史上聲名顯著，與董其昌、邢侗、米萬鍾並稱「明末四家」，書史並稱「邢張米董」。

明米萬鍾《七言詩句》無年月　行書　軸　紙本　166.8×42.8公分　北京故宮博物院藏

米萬鍾（1570—1628），字仲詔，號友石，又號海淀漁長、石隱庵居士，米芾後裔。明萬曆二十三年（1595）進士。天啓五年（1625）被魏忠賢黨人倪文煥彈劾，降罪削籍。崇禎元年（1628）復官，仕至太僕少卿。善畫山水、花竹。書法行、草得家法，著《篆隸考訛》二卷，與董其昌齊名，稱「南董北米」。此卷軸筆力強勁、意韻連貫。

明邢侗《臨袁生帖》無年月　草書　軸　綾本　175.5×25.4公分　北京故宮博物院藏

邢侗（1551—1612），字子願，號來禽生。明萬曆二年（1574）進士，官至陝西行太僕卿。三十餘歲即辭職還鄉。自刻《來禽館帖》行世，著《來禽館集》，工書善畫，與董其昌並稱「北邢南董」。此卷軸臨王羲之《袁生帖》，款署「邢侗臨」。此軸書法清秀峻爽，筆法極近「十七帖」意。

《嘉遯賦》

無年月　行草　卷軸　26×343公分

日本私人收藏

此卷軸乃張瑞圖錄晉孫承《嘉遯賦》。這篇賦將歸隱避世的情志融入了自然風物之中，展現了一位歸隱山川、超世邁俗的幽人逸士形象，而張瑞圖獨特的行筆正好刻畫了這樣一位隱者。

細觀此卷書法，筆畫奇勁、瀟灑峻逸，用筆方拙圓轉互見，結體欹側峭陡各異，最顯著的特點是筆勢大翻大折。點畫提按到位，線條在墨色的濃枯變化挺勁沈厚，放曠不羈，將晉人傲誕、脫俗和瀟灑不羈的人格風韻體現出來。張瑞圖落筆有起有倒，運筆能多方位絞轉，收煞自然。整幅作品幾乎是無橫不折，鈍筆、尖筆、中鋒、偏鋒兼施並用，而「刷」筆之法，是自米芾以來最明顯的一個。

張瑞圖盤曲紆環、沈著飛翥。以橫取勢的筆態，行筆迅疾，充份展現出不落俗套的獨特風格。從字裏行間的筆觸變化中，我們還是可以捕捉到了些許熟悉的影子，如唐代李邕的頓挫、高閑的古意都能在此書窺得一二。

張瑞圖的草書別出蹊徑，梁巘《承晉齋積聞錄》曰：「張二水，圓處悉作方勢，有折無轉，於古法爲一變。」此書以側筆入紙，轉折處翻筆直下。字間茂密橫畫排疊、行間寬大疏闊。筆勢翻轉飛動、氣韻連貫。遒勁之中藏古拙，迅捷之內寓奇倔，參差錯落，有空靈流動之感。

成體系了。難怪明末倪後瞻評曰：「其書從二王草書一變，斬方有折無轉，一切圓體都皆刪削，望之即知爲二水，然亦從結構處見之，筆法則未也。」

但是張瑞圖在字形上已是脫略形跡，自

北宋 米芾《值雨帖》局部　紙本 25.6×38.6公分

北京故宮博物院藏

米芾（1051—1107），初名黻，字元章，號海岳外史、襄陽漫士、鹿門居士、淮陽外史，人稱米南宮。工書，兼善畫山水，自成一家。著有《書史》《畫史》。此帖乃信札，共九行，計五十四字。著有《海岳平生篆隸眞勁挺，正如蘇東坡評說「海岳平生篆隸眞行草書，運筆流暢，風檣陣馬，沈著痛快，當與鍾王並行，非但不愧而已。」

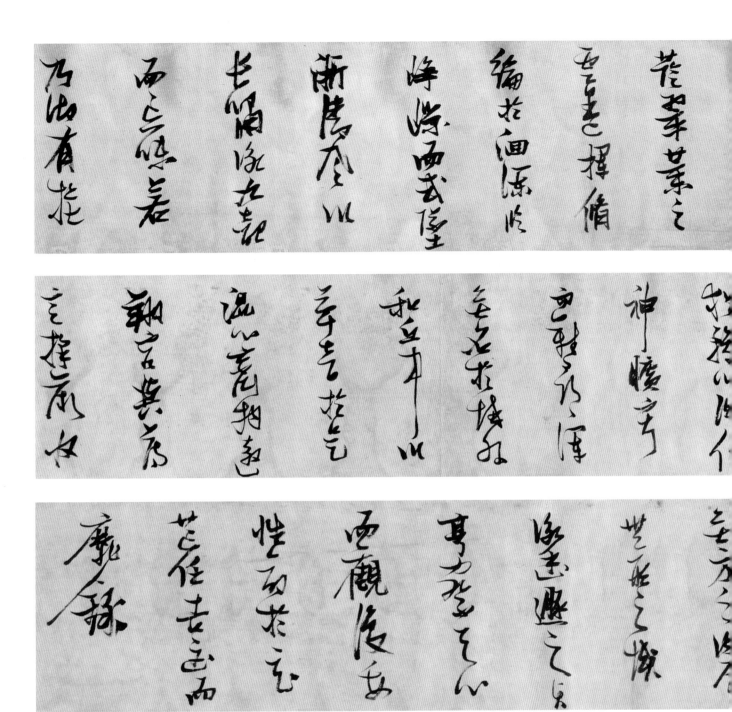

唐 李邕《雲麾將軍李思訓碑》局部 拓本

14×26.7公分 上海圖書館藏

李邕（675—747），字泰和。唐江都人。玄宗時官北海太守，世稱「李北海」。工文善書，尤善碑頌，爲後世效法。元代趙孟頫書碑，多承其調。書法初學「二王」，後擺脫「二王」舊習，自成體系。《雲麾將軍李思訓碑》簡稱《李思訓碑》，此碑體勢方而頓挫圖，筆力駿而氣度緩，縱橫開和，紆徐妍溢。李邕撰文並書，碑現存陝西省蒲城縣。

唐 釋高閑《千字文》局部 殘卷 無年月 草書 紙本

30.8×311.3公分 上海博物館藏

釋高閑，生卒年未詳，唐憲宗元和至唐宣宗大中時人。工草書，有韓愈《送高閑上人序》一文，論述其書法成就。此卷草書《千字文》已殘，僅存「葐抽條」至「焉哉乎也」二百四十三字。此書點畫肥勁，兼用側鋒方筆，奇宕簡練，氣勢洞達，有「動不可留，靜不可推」之妙，是中唐草書的傑出作品。

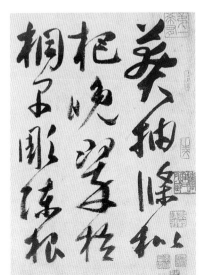

《問養生》

局部 1625年 行書 冊頁 每頁23x17公分

日本私人收藏

此卷末題署：「天啓乙丑仲秋書於果亭瑞圖」。可知此書作於天啓五年（1625），張瑞圖時五十六歲，正是其書法成熟時期。

《問養生》是蘇軾的一篇雜文，乃他向友人吳子野請教養生的記錄。文章以問答的形式，通俗地闡述養生的要訣。吳子野認爲養生在於和、安二字，「外輕內順，而生理備矣」，從而指出養生與人的心理、生理狀態有關，與天道有關。張瑞圖一直都有修持養生之心，書寫此養生之文，也可見其想在沈浮的宦海中努力把持和、安的眞實心態。

縱觀張瑞圖的這幅行書，奇縱恣肆、跌宕灑脫。然其橫畫、豎畫多用撐筆，常以側鋒取勢，或以懸鋒直下，這種不拘常規的用筆，很難在中國書法史上找到其源流。明代書家習字，常從《淳化閣帖》入手，但是張瑞圖並未留下臨摹《閣帖》的習作。我們要追尋瑞圖書風的來源並不容易。清人梁巘曾認爲，張瑞圖書法初學孫過庭《書譜》，後學東坡草書《醉翁亭》，並進一步說：「孫過庭草書也縱橫開張，不同於董其昌《行書隱括前赤壁詞》，轉以張瑞圖的書風既得益於他對前賢精華的吸收，還是對當時代書法的集中反映。

筆者認爲，張瑞圖學古不凝古，博採眾長，對於孫、蘇二人，張瑞圖一面崇尚並吸收了孫過庭的狂草派書風，一面借鑒講求厚重力度的「蘇體」筆法，形成其奇特的風格。在結構方面，明代書法多大幅作品，且行距寬疏；而對「刷」筆的運用，也不獨張一人，比如董其昌《行書隱括前赤壁詞》，筆也縱橫開張，不同於董氏其他的作品。所以，張瑞圖的書風既得益於他對前賢精華的吸收，還是對當時代書法的集中反映。

《書譜》信筆所之如不作意者迥別。二水殆襲其體而少加險縱耳。」

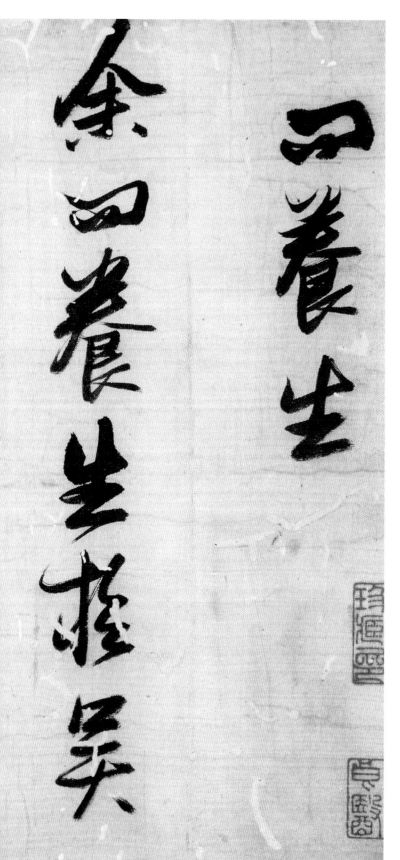

乎得二子之憂曰和

豈易何況和曰子

不見天地之為

塞恭乎来之乎君乎

《千字文》

局部 1623年 草書 紙本

此卷末署款：「天啓癸亥書於都中，張長公瑞圖」。天啓癸亥即天啓三年（1623），時瑞圖五十四歲。其年七月，張瑞圖從右庶子晉升爲少詹事，協助詹事履行輔導太子的職責，但尚未入內閣。此時瑞圖個人書風已趨成熟，但尚未完全固定下來。

《三字經》、《百家姓》、《千字文》習稱「三、百、千」，是古代的普及讀物。而《千字文》因全篇一千字而得名，由南朝梁·周興嗣編就的四字韻語對仗工整、平仄流暢、文采斐然。

《千字文》經常作爲書法的啓蒙內容，上至帝王將相下到書生百姓，都有臨寫的作品，書體上眞草隸篆無不有之，故傳世《千字文》有一體、二體或四體、六體等。臨《千字文》或爲初學書者，或爲了展現書家的個人風貌。宋·董逌《廣川書跋》曰「後世以書名者，率作千字，以爲體制盡備，可以見其筆力。」張瑞圖此卷便屬於此。

此卷草書最主要的特點是「生拙」。此書的「生拙」透露無盡的意趣。字姿呈方形的整體結構，又時出奇險之態。筆勢貫暢放逸，結體奇異狂放，但未失於怪誕。與楊維楨的一意粗劣和徐渭徹底的反傳統相比，張瑞圖則是一種全新視角的反「傳統」。

通篇字與字之間連筆不多，各字大小變化不大，但舒緩的筆法和揖讓的結體使整幅呈跳蕩之勢。結體的欹側反正、收合開張、左右輕重、上下錯落，凸現了起伏跌宕；點畫的粗細、幹濕、疏密、方圓變化，呈現出放逸之勢。

此卷筆法多用圓中鋒和厚重筆道，少勁利峻峭之勢，轉折處多婉轉，還沒有形成極力翻折盤旋的面目，並非每轉必折，每折必勁，也少側鋒偃筆，反映了瑞圖草書的發展脈絡及其書風從初期向中期轉變時的風貌。

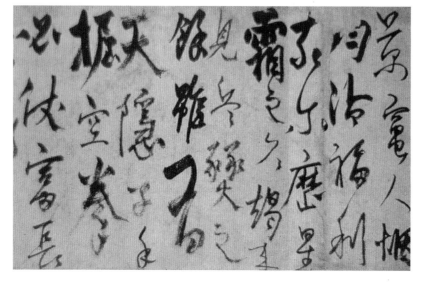

北宋 宋徽宗《千字文》局部 1122年 草書 紙本
31.5×117.2公分 遼寧省博物館藏

徽宗趙佶（1082—1135）北宋第八代皇帝，著名書畫家。其畫首創「瘦金」書體，其畫好花鳥，自成院體。在他的倡導下，編撰了《宣和畫譜》、《宣和書譜》。此卷書法瘦挺爽利，筆法逸勁，「天骨道美，逸趣靄然」。

元 楊維楨《真鏡庵募緣疏卷》局部 行書 紙本
33.3×278.4公分 上海博物館藏

楊維楨（1296—1370）字廉夫，號鐵崖，諸暨人。元泰定四年進士，著名文學家、書法家。他氣度高曠，晚年築蓬台於松江。此書凡四十二行，一百四十四字。真鏡庵一作珍敬庵。此書法奇倔勁練，別具一格。

《杜甫飲中八仙歌》

局部 1627年 草書 卷 灑金紙本

此卷末署款：「天啓丁卯春書，瑞圖。」天啓丁卯即天啓七年（1627），時瑞圖五十八歲。此書凡四十二行，計一百六十七字。

天啓七年春，朝廷深受內憂外患的夾擊，內有魏忠賢的「閹黨」肆行，外有清兵的覬視。身居「魏家閣老」的張瑞圖，雖然位高權重，但是不願與魏氏同流合污，無奈身處是非之地，只有借詩文書畫抒寫心志。而此卷書寫杜甫《飲中八仙歌》詩，表達了對詩中散淡適然生活的嚮往。瑞圖也是好酒之人，他曾作《和雜詩》其六：「悠悠百年中，何者最可喜。壺中恒有酒，心中恒無事。」

此詩卷行筆迅疾，頗多牽連；線條勁健，揮灑自如，此時張瑞圖的書法風格已經形成，總體上體現了張瑞圖特有的書風：用筆上，點畫方折峻峭；字形上，形體收束緊結；章法上，字距緊密、行距疏遠。縱觀張瑞圖天啓年間的行草作品，總不脫以上風格特徵，成就了明代別成一家的書風，也使瑞圖成爲明末與董其昌、邢侗、米萬鍾並稱的大家。

同時，瑞圖又是一位「於古法爲一變」的別出蹊徑的書家。明代書法競尚柔媚，先後以「三宋」、「二沈」爲代表的「台閣體」，主導了明代前期的書風。整飭精麗的「台閣體」，用其工整化、程式化的弊習扼殺了書法藝術的創新和前進。明代中後期，有傅山、黃道周、徐渭等力矯積習，獨標氣骨。張瑞圖也是其中反傳統書學的健將。與沈度一類「如美女簪花」般的逎媚不同，張瑞圖首先表現出來的就是與傳統書學迥異的「奇險」。從這幅典型的代表張氏書風的作品看出，尖鋒起筆、銛利橫行，鋒芒畢露、縱橫折筆、字體緊縮，與藏頭護尾、結體舒展，寓轉折於方圓之間的傳統運筆相悖。

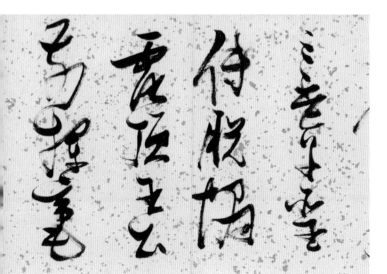

《行書屏跡東湖上五律條幅》

何創時書法藝術基金會藏

無紀年 絹本 187×47公分

張瑞圖的行草書向以結字詭譎、氣勢磅礴為勝。本件作品據陳宏勉先生推斷為六十二歲（1631）之後的作品，依據者，當是文句中的「屏跡東湖上」等句子所隱約透露出江湖息心的退隱之意。

與晚明其他以連綿草書追求戲劇表演性氣勢的王鐸、傅山等人不同，張瑞圖在結字間特別下工夫，其筆法的單純，結體的特殊，使他在書壇中得以獨樹一格。張瑞圖常用強勁的銳角轉筆，由於其運筆迅速以及回鋒尖銳，造成他的書法在簡素的規則中更具有耐人尋味的韻致。在張瑞圖一生以行草為主的作品中，如《屏跡東湖上》這類字體大小的作品與他大字作品中的囂張開闊，或小行草中的層疊流利不同，張瑞圖的立軸中偶見的拉筆與開闊變化有更豐富的風貌。

細細觀之，這件作品又與一般的中行草作品不同，在他標準的犀利面目之外，線條中還可以感受到些微的提按變化，隱隱然有張即之瀟灑的遺意，如「上」、「世」、「筆」中的幾個橫筆，起筆略側，線條仍厚實端穩，而「翁」字左半人字邊的一撇，運筆迅速而筆鋒走邊刷，顯然也有張即之的特色。張瑞圖在書寫這件作品的時候，收斂了不少勇猛跋扈的氣焰，顯現出一種較為平淡而追求細緻趣味的情緒，可見書寫的用心，與一般的應酬作品不同。

在1627年之後，由於魏黨事件，張瑞圖的仕途人生也起了巨大的變化，這時的他，對於進退間，或許心境上更為恬淡，此件作品的風格、作者生涯與詩文的意境三者交相呼應，是張瑞圖生平中的佳作。（張佳傑）

林逋（967—1028），字君復。宋代著名詩人。隱居於杭州西湖孤山，有「梅妻鶴子」典故。卒後諡「和靖先生」，世稱「林和靖」。工書法，善行草書，風格清勁。《自書詩》是林逋歸隱孤山時所作，時年五十七歲。共五首，除第二首為五言外，其餘為七言。其書瘦勁秀逸，筆法厚重，風致綽約，與時人李建中風骨俊整的書風接近。

宋 林逋《自書詩》局部 1023年 行書 卷 紙本
32×302.6公分 北京故宮博物院藏

《汪氏報本庵記》為張即之作品中較具有行書筆意的佳作，張瑞圖之在線條粗細的變化上十分靈活，結體精雅，毫無贅筆，起筆多側鋒，卻不顯薄弱，撇捺末端收筆短促，尤具力道，在收尾時略略翻起形成雁尾，極具特色。在南宋的書壇上，是上承黃庭堅、米芾，下開陸游、范成大的重要人物。（張佳傑）

下圖：南宋 張即之《汪氏報本庵記》局部 紙本
水墨 29.3×91.4公分 遼寧省博物館藏

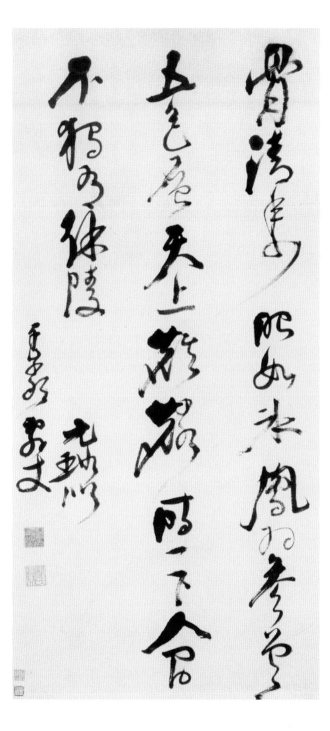

明 倪元璐《杜牧詩》 行書 軸 紙本 128.5×93.1公分 北京故宮博物院藏

倪元璐（1593—1644）字玉汝，號鴻寶，別署園客。明天啓二年（1622）進士。明末，李自成攻破北京，他即在家鄉自縊身亡，諡號文貞。倪元璐善書法，並有《倪文貞公文集》傳世。倪書學蘇東坡、王羲之。此書用筆錯落，參以揉、擦、飛白、渴筆與濃郁之墨相映成趣，故毛澀、酣暢兼有，聚結、開張並行，顯出明末書壇別出一格的新理異態。

此卷末署款：「崇禎戊寅白毫庵道者瑞圖」。內容是錄了瑞圖自作和陶詩。此數首詩也見收於《白毫庵內篇》。

《白毫庵和陶詩》冊作於崇禎十一年（1638），屬於張瑞圖晚年的楷書作品。此書發筆多露鋒順入，轉折則翻毫折鋒，用筆尖利，大膽衝破書寫禁區，一掃小楷那種工整秀潤、勻稱光潔的科舉習氣，自有一種典雅古樸之味。

小楷是張瑞圖成熟較早的一種書體。從他早年所作的《小楷陶淵明桃花源記》可知，張瑞圖早期就精工小楷，一方面固然應試需要，另一方面大概與當時福建人善小楷的風氣有關。清初周亮工《閩小記》卷一《才雋》中有言：「八閩士人咸能作小楷⋯⋯此兩浙三吳所未有，勿論江以北。」天啟二年夏，瑞圖在北京會見董其昌，董其昌曾稱許張瑞圖的小楷，董氏曰：「君書小楷甚佳，而人不知求，何也？」董氏時年六十八歲。

而天啟六年，張氏為魏忠賢生祠書碑，這恐怕與瑞圖的書名不無關係吧？

張瑞圖十分推崇晉人楷法：「晉人楷法平淡玄遠，妙處都不在書，非學所可至也。」以後，張瑞圖便隱居晉江東湖，除了詩文書畫外，禮經奉佛成為生活的重要內容。而瑞圖晚年書法蕭散淡泊的意蘊，正與佛家倡導的自然適意、了無所求的意境相同。陶淵明的田園隱居生活與瑞圖晚年的「惟農則真」相契合，兼之結體蕭散、筆畫澀滯、雋永、古樸之趣溢於筆墨之外。

另外，此書體現出的淡雅古樸的味道，

又自稱：「以行為楷二十年。」可見其頗致力於楷書。而細觀此冊，其字形結構頗似從鍾氏的古雅結體、蕭散天真的氣格發揮得淋漓盡致。

除了與他追求的書法境界相吻合，更與之書寫的內容及書寫時的心態暗合。自崇禎二年

張瑞圖《陶淵明桃花源記》局部

1615年　小楷　拓本　27.5×14公分

萬曆四十三年，張瑞圖北上赴京，在途經三山驛時，為其弟張瑞典所作，時年四十六歲。此拓本共四頁，凡二十一行，計四百三十四字。刻入《果亭墨翰》卷一。此拓行距疏空，字距較密，筆畫尖利，蒼勁深遠，有骨書古意。

白毫菴和陶詩上卷

陶韻

丁丑社日里中勸農作詩一蕭即用

真緣播得薅穫匪無日不媿于天不

畏于人

明有民人迋有社稷用之則行資于學

殖三百其稇不穋不稽伐櫃所譏嗟我

素食

惟工與商鶩川走陸競彼錐刀劉此悟

穡百年幾何畢于營逐釐彼勞禽無

時安宿

21

《五言律詩》

草書 卷 絹本 165.6x45.2 公分
日本私人收藏

此軸乃瑞圖錄李白五言古詩《別儲邕之剡中》，凡3行，共計47字。釋文為：借問剡中道，東南指越鄉。舟從廣陵去，水入會稽長。竹色溪下綠，荷花鏡裏香。辭君向天姥，拂石臥秋霜。白毫庵居士瑞圖。

此書用筆直入直出，以折代轉，運筆迅疾，點畫鋒芒畢露、挺拔無比。字形結構豐滿，一拓直下，想見瑞圖作書時的心無凝滯、揮灑自如。全幅作品打破了「圓而不露、不偏不倚」的程式化用筆，老辣痛快，呈現出跌宕跳躍的節奏感。同時，白毫庵居士是瑞圖晚年常用的別號，故此卷書法屬張氏晚年的作品。

張瑞圖中年以前書作多為行草，用筆勁利，氣勢酣暢。但是自崇禎元年（1628）南歸，又經歷了「逆案」風波之後，行、楷書作品漸多，而書法所體現的氣息也有了微妙的變化，點畫從容穩健，書風簡潔自然。

米芾的《西園雅集》是張瑞圖經常書寫的內容，而他在不同時期書寫的作品也呈現出各不相同的面貌，乃至表現張氏各不相同的心理狀況。天啓七年（1627）所作的《行草米芾西園雅集圖記》書風極具個性，點畫恣肆、氣勢開張，字裏行間的倔強、狂怪盡落字間。雖只隔一年，但是作於崇禎元年（1628）的《米芾西園雅集圖記》已經初步顯露了瑞圖晚年書法的風貌。

而此卷軸用筆趨於簡略，字形由方變長，篇章上較之天啓年間更工整，少了很多筆勢的牽連跳蕩；筆法上則有崇禎年間作品的老辣精緻，氣勢酣暢，顯出絢爛過後平淡的回歸，故此幅作品當為崇禎年後的作品。這一時期的作品雖平淡但並不平靜，字裏行間掩不住動蕩不安的心靈，將歷經「逆案」後的複雜心情盡落其中，早年的意氣風發已被晚年的淡然平和所替代。

張瑞圖《不知圓通老詩》

無年月 行書軸 紙本 170×43.5公分 北京故宮博物院藏

此卷書寫年代不詳，凡二行，計二十二字。雖然只有兩行，可是結字圓轉、運筆老辣，然氣息質樸、平實收斂，不見少壯時代的恣肆張揚、峭峻險勢，另有一種回環圓轉的中和之氣，顯然這只能屬於瑞圖在崇禎以後的作品了。

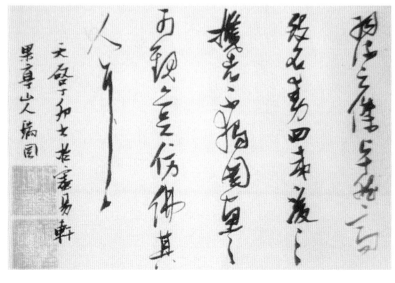

張瑞圖《米芾西園雅集圖記》局部 1627 行書 綾本

26.5×503公分 天津市文物公司藏

此卷題署：「天啓丁卯書於審易軒，果亭山人瑞圖」，後有其子張潛夫跋。雖然是瑞圖經常書寫的內容，但是這幅寫於天啓七年的《西園雅集圖記》卻明顯帶有他中年的書風。此卷縱橫揮灑，飛動開張，險縱恣肆、倔強狂怪，個性特徵異常強烈，字裏行間無不顯露出我行我素、自信豪放的氣息。

張瑞圖《米芾西園雅集圖圖記》 1628 行楷 軸 紙本 240×74公分 北京故宮博物院藏

此卷題署：「崇禎元年元日書於都下之審易軒中，果亭山人瑞圖。」天啟七年（1627），魏忠賢自縊身亡。同一年，瑞圖曾多次上疏引病求歸，均未允。而此書即作於第二年的正月初一，那時瑞圖還在京城。在這幅高二米多的巨軸中，字句端麗精工、一絲不苟，從字形到行距都漸顯出晚年的蕭澹，但是我們還是能從時大時小的字形中看出執筆者忐忑不安、忽上忽下的心境，這不正是當時瑞圖的心態嗎？

西園雅集　李伯時效唐小李將軍為著色泉石，雲物草木花竹皆妙絕動人，而人物秀發，各肖其形，自有林下風味，無一點塵埃之氣，不為凡筆也。其作全幅，高會勝遊，蓋傚康樂園林之勝。人間清曠之樂，不過於此。嗟呼！洶湧於名利之域而不知退者，豈易得此耶。

東坡先生傑出中筆，素表而生觀者，為主會肇中。幅中青衣據方几而凝神作書者為東坡先生。仙桃巾紫裘而坐觀者為王晉卿。幅巾青衣，據方几而凝神者為丹陽蔡天啟。捉椅而視者為李端叔。後有女奴雲鬟翠飾，侍立自然，富貴風韻，乃晉卿之家姬也。孤松盤鬱，上有凌霄纏絡，紅綠相間，下有大石案，陳設古器瑤琴，芭蕉圍繞。坐於石磐傍，道帽紫衣，右手倚石，左手執卷而觀書者為蘇子由。團巾繭衣，手秉蕉箑而熟視者為黃魯直。幅巾野褐，據橫卷畫淵明歸去來者為李伯時。披巾青服，撫肩而立者為晁無咎。跪而捉石觀畫者為張文潛。道巾素衣，按膝而俯視者為鄭靖老。後有童子，執靈壽杖而立，二人坐於盤根古檜下，幅巾青衣，袖手側聽者為秦少游。琴尾冠，紫道服，摘阮者為陳碧虛。唐巾深衣，昂首而題石者為米元章。幅巾袖手而仰觀者為王仲至。前有鬅頭頑童捧古硯而立，後有錦石橋，竹徑，繚繞於清溪深處，翠陰茂密。中有袈裟坐蒲團而說無生論者為圓通大師。傍有幅巾褐衣而諦聽者為劉巨濟。二人並坐於怪石之上，下有激湍，潀流於大溪之中，水石潺湲，風竹相吞，爐煙方裊，草木自馨。人間清曠之樂，不過於此。嗟乎！洶湧於名利之域而不知退者，豈易得此耶。自東坡而下，凡十有六人，以文章議論，博學辨識，英辭妙墨，好古多聞，雄豪絕俗之姿，高僧羽流之傑，卓然高致名動四夷。後之覽者，不獨圖畫之可觀，亦足彷彿其人耳。

　　米元章　崇禎元年元日書於都下之審易軒中　果亭山人瑞圖

《歐陽修醉翁亭記》

局部 1636年 草書 絹本 441×28公分
首都博物館藏

此卷末署款：「崇禎丙子秋孟，草於東湖之杯湖亭中。白毫庵居士瑞圖」。崇禎丙子年即崇禎九年。此卷是張瑞圖六十七歲時在晉江所作。這時距由北京削官回鄉已經八年了，而「逆案」的風波也平復了。

草書一直是張瑞圖採用較多的書體，而宋‧歐陽修的《醉翁亭記》也是他經常書寫的內容。張瑞圖的草書縱肆凌厲，奇恣橫生，起止轉折以側鋒露筆、橫勢運筆見長，特別是他中年時期的作品。我們可以看到瑞圖作於天啓七年的《醉翁亭記卷》，兼用中鋒偏鋒，字間行草錯雜。他將其一貫的橫截翻轉的用鋒方法，衍化成其結體的橫勢虋展；而其特有的有折無轉的筆勢，和字距間的綿密，體現了一種如彈簧般收縮的動感與激盪。如上所述是極具張氏特徵的書風，也集中體現了張瑞圖中年的特點。

而這幅《草書歐陽修醉翁亭記》則不同。此卷較之天啓年間的《醉翁亭記卷》，字距緊壓、行距疏鬆的特點已經淡化，如刀般鋒利的筆鋒也稍顯鈍拙，將方折寓於看似圓渾的筆畫中，但仍具挑蕩之勢，大有《景福殿賦》的嶙峋意味。同時值得我們注意的是，張氏在反傳統的用筆佈局之外，還十分著意線條的質量。線條不偏不薄、內含勁質，墨色的隨興賦色，將書寫者的質樸、瀟灑的心態顯露出來。這副作品從字形到點畫都是晚年的特徵。

此作與上述天啓年間的《醉翁亭記卷》相比，少了此許勁健狂放，多了不少蘊涵圓轉。觀作品可見，開始數行顯拘謹，但是以後則漸漸放開，興之所至，筆飛墨舞，倒與祝允明酣暢淋漓的草書意韻相類。

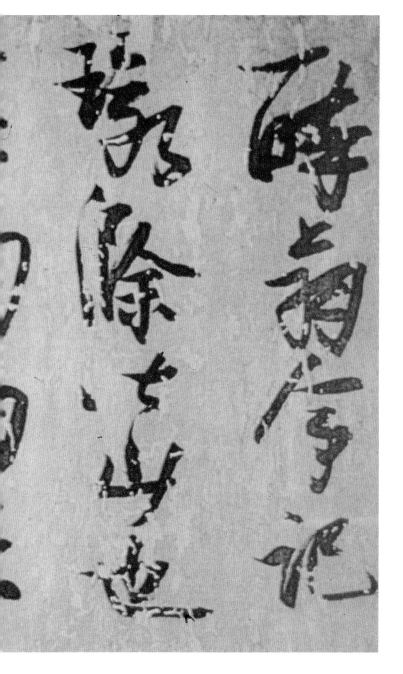

張瑞圖《歐陽修醉翁亭記》局部 1627 行草 卷 綾本
北京故宮博物院藏

此卷書於天啓七年(1627)春書於北京，張瑞圖時年五十八歲。凡六十三行，計四百二十三字，這年三月，瑞圖晉爲少保兼太子太保，改戶部尚書，進武英殿大學士。四月，張瑞圖之任張治夫陰爲中書舍人。這是瑞圖官場的高峰時期。《醉翁亭記》即作於此時。這是一卷奇逸峻宕、橫傲老練，其強烈的個性，令人過目不忘。

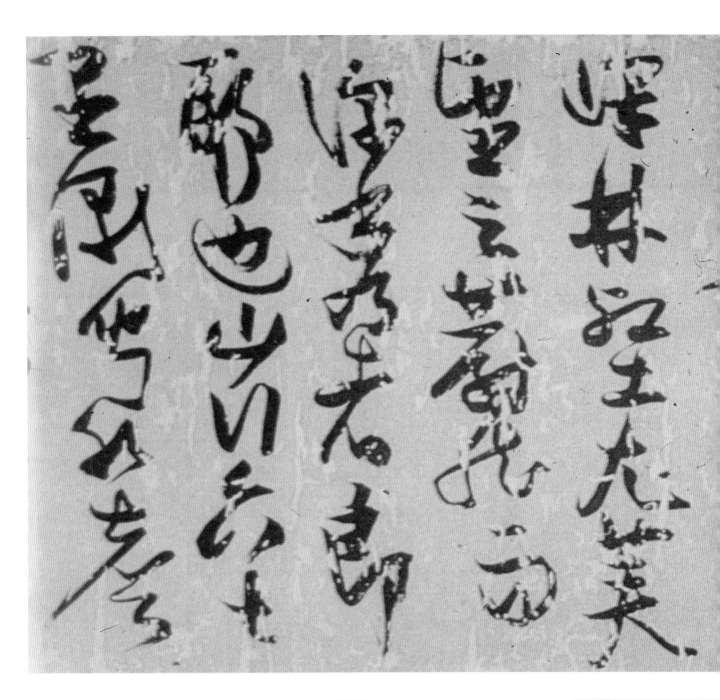

明 祝允明《曹植詩》局部 36.1×1154.7公分

祝允明是明代傑出書法家，與文徵明、王寵並列爲明代中期書法「三大家」。兼善眞、行、草三體，其中小楷、草書成就尤高。此書卷大約書於明代嘉靖四年（1525）前後，是祝允明草書代表作之一，也是他以爲得意之作。他在此卷後這樣題識：「冬日烈風下寫此，神在千五百年前，不知知者誰也。」其間的自負顯而易見。此卷抄錄了曹植《箜篌行》等四首詩，共一百一十六行，五百八十一字。該作品集中體現了祝允明對「刷」、「挫」二訣的靈活運用，充分展示了書家放逸不羈的豪邁個性。

唐 孫過庭《景福殿賦》局部（傳） 紙本 29.2×600公分 北京故宮博物院院藏

此卷《景福殿賦》原無名欵，因卷末有宋人曾肇的跋文，謂孫過庭書。《景福殿賦》爲三國魏時何晏所寫的應制之作，文中爲魏明帝曹睿的大興宮室編造天命的謬論和歷史、政治的根據。此賦與其他孫過庭書絕不相類，筆法圓潤，別有一種秀媚意趣。用筆尖勁方硬，結體有章草遺意。全卷一百六十五行。此卷眞跡清道光年間藏清內府，乾隆時刻入《墨妙軒法帖》。清道光年間西爾堂又刻之，現均存在。

《和陶淵明擬古詩》

局部　1638年　行楷　冊頁　金箋紙本　20.4×13.1公分
北京故宮博物院藏

和陶淵明擬古送

康侯楊外孫北上七篇

畏壘老康栗開門師泄柳生

平禮數艷惜嶺良以久賢孫

將北征祖餞盛賓友我亦巾

紫車側載一壺酒棄弘蓬矣

六之子信無負古矣行路難懷

此冊題爲：「和陶淵明擬古，送康侯楊外孫北上七篇」，乃自作五言詩七首。共十四頁，凡五十二行，計四百八十字。此卷款署「崇禎戊寅冬孟，錄寄康侯於長安中，白毫老人圖書」，鈐「瑞圖」（朱文）、「白毫庵主」（白文），引首鈐「此翁」（白文）印。「戊寅」爲明崇禎十一年（1638），張瑞圖時年六十九歲。

文中「康侯」，即楊玄錫，乃張瑞圖外孫。楊玄錫，崇禎七年（1634）進士，明亡時官至吏部主事。此詩爲送其北上赴京任職而賦。詩中既表達了瑞圖歸園田居、怡然自得的心境，又體現了希望孫兒能潔身自好、在官場注意謙慎保身。

此冊落筆矯健，奇崛勁利，是張瑞圖晚年小楷的精心之作。此書用筆獨特，好用筆鋒。橫畫以側臥偏鋒起筆，形成刀尖狀，收筆少見頓筆。整篇作品在沿襲楷書「平和淡雅」的晉人風度的同時，更突顯清秀含勁、銳利方硬。另外，瑞圖晚年作品的一個顯著特點是行、草、楷相雜。以此書爲例，這幅小楷作品中夾雜著不少行書、草字，我們看到冊中「茲」、「善」、「幽」、「鼎」等字均屬草字寫法。由此可以想見，瑞圖書寫時的隨意與漫不經心。

從此冊書寫的內容，我們可見瑞圖晚年的書寫多體現了一種蕭散寧靜的境界。瑞圖晚年思想受禪悅的淡泊適意較深，更傾慕陶淵明的歸田避世，所以陶淵明、王維、孟浩然、杜甫等人歌詠山水或記敘隱居生活的詩文成了瑞圖筆下書寫最多的。

我與有

春華何足戀　穠實遒堪樣

鶴無以高何縣橫四海前

資葛永挺湏資衾火未歇黄

空乃不窮年華豈相待後

生誠可畏多暇志自悔

哲人慎其始君子慮兩終譚

笑藏高鸞有似莽伏戎廳

明　黄道周《王忠文祠碑文》局部　楷書　紙本　30×
261.5公分　廣東省博物館藏

黄道周的楷書突破時俗，在晚明書壇創出了一種清新剛健的書風。此卷《楷書王忠文祠碑文》剛勁有力、毫無媚氣，出筆疾而露鋒，收筆緩而蓄勢，真是字如其人。此卷後有獎增詳題跋。觀此卷，黄道周小楷風格風格清麗，書法也類鍾繇，但是缺少張瑞圖筆端的跳蕩與奇倔。

張瑞圖《李白尋雍尊師隱居詩》草書　軸　絹本
溫州博物館藏

此書共三行，計四十六字，題署：「果亭山人瑞圖」。瑞圖晚年多在東湖果亭度過，且自署果亭山人，故此作爲其晚年作品。此作書寫的内容爲李白的一首五言律詩，像這樣以書寫李白、杜甫、白居易詩詞爲内容的卷軸，晚年較多。此卷蕭逸縱橫、筆畫道勁，頗見功力。

《五絕詩》

行草 軸 紙本 172.7×43.5公分
北京故宮博物院藏

此軸款署「瑞圖」，鈐「張長公」（白文）、「瑞圖」（朱文），引首鈐「文學侍從之臣」（朱文）印。無年月。是張瑞圖眾多條軸作品中典型的書風，也是體現張氏書風的作品。

此軸書五言絕句一首。釋文：「與君青眼盡，共有白雲心，不向東山去，且旦春草深。瑞圖。」

此軸筆勢生辣，奇縱恣肆，堅實勁挺。

張瑞圖的書法具有強烈而突出的個性特徵。這從其用筆、結體、章法等方面均有體現。以此軸為例，簡要述之。此軸雖為行書，但是瑞圖仍以折筆側入，下筆尖銳猛利，無論收筆起筆不見回鋒頓筆；重翻折、橫筆，利用筆畫的左右伸展、翻折連帶，使書法在縱向的奔流氣勢之中，強調橫向的筆勢和結構。所以瑞圖的行草行筆迅疾、勁利，剛猛果決，在尖銳的形體、倔強方折的轉折中，獨具險勁怪誕、拙樸純真之趣味。而在張瑞圖的立軸作品中，章法佈局上的獨特令人過目不忘。瑞圖刻意壓縮縱向間字與字之間的距離，並利用翻折與牽連將一列字串成連綿不斷的點線結構，然後再將行距拉開。無論是字距與行距的反差，還是行與行、字與字、字與行的空白襯托出的節奏、虛實，都能激起觀賞者的遐想。

可見，張瑞圖方折峻峭、跳蕩盤旋的書法，力矯時弊，開晚明書風之先河。與徐渭、王鐸等成為晚明書壇變革書風潮流中的重要人物。但是張瑞圖撐筆的過分使用，極少圓筆、難免流露出弊端。清人梁巘發覺了此點，《評書帖》曰：「張瑞圖得執筆法，用力勁健，然一意橫撐，少含蓄靜穆之意，其品不貴。」其言公允。

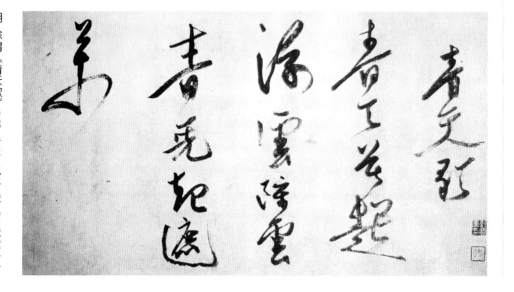

當代　余任天《題畫詩十九首》局部　草書

余任天（1903-1984），號天盧，浙江諸暨縣人。他自學成才，是當代公認的書畫大家，被潘天壽和沙孟海等譽為「四絕壓群倫」的「藝術全才」。余任天的書法能兼收並蓄、融會貫通。此幅作品落筆圓渾，用墨厚重，在筆墨構思中將巧與拙、正與奇、夷與險、清與濁、凝重與流利融為一體，獨標一格。而其草書書法的奇恣縱、筆勢跌宕奔突，字形飄忽幻變，也是張氏風格在當代的延續。

明　徐渭《青天歌》局部　行草　紙本 31.6×2036公分

徐渭這篇巨幅長卷是一九六六年江蘇用直曹澄墓中出土的。全卷共七百一十四行。卷末題署「徐渭書」，並有「天池山人」、「青藤道士」印。整幅作品筆意奔放、蒼勁多姿，縱橫自然、一氣呵成。

28

清 王鐸《錄語》草書 軸 綾本 254.2×48.2公分 北京故宮博物院藏

王鐸（1592—1652），字覺斯，一字覺之、號嵩樵、癡仙道人等。明天啓二年（1622）進士，明亡後降清，仕至禮部尚書。卒諡文安。工書法，特善行草書。宗法二王、鍾繇，又有所創新，時人謂其書可與董其昌並駕齊驅。此作骨力豐厚，縱而能斂，豐神瀟灑，不乏靈巧之氣。

別出蹊徑的張瑞圖書風

明代嘉靖以後，至明代末年，是中國文化發展史上一個重要的歷史時期。國事日漸衰落，官僚腐敗昏聵，社會動蕩不安，資本主義生產關係開始萌芽。政治與經濟的矛盾，隨著中央集權的封建專制主義日益加強，使封建統治面臨嚴重的危機。隨之出現了王陽明的心學、李贄的「童心說」，以及湯顯祖的浪漫主義、公安派的「獨抒性靈、不拘格套」，並形成了一股個性解放、思想解放的美學思潮。在政治經濟與思想文化的雙重影響下，晚明書法風格開始漸漸走上歷史舞臺。張瑞圖可謂是首倡其端，領一代風氣。由於晚明項穆提出的「心相」說，更強調「人正則書正」，瑞圖書法一度因人而廢。

但是張瑞圖「別出蹊徑」的書風，卻是中國書法史上的一支奇葩。清代學者對張瑞圖的書法給予了很高的評價。吳德旋在《初月樓論書隨筆》中言：「張果亭、王覺斯人品頹廢，而作字居然有北宋大家之風，豈得以其人而廢之。」梁巘《評書帖》曰：「明季書學競尚柔媚，王張二家力矯積習，獨標氣骨，雖未入神，自是不朽。」

張瑞圖以行草見長，其書風奇特，簡而言之有以下數端：用筆以方拙的用筆取勁，其筆畫幾乎是無橫不折，鈍筆、尖筆、中鋒、偏鋒兼施並用，大翻大折之間，能多方位絞轉，落筆有起有倒，收煞自然，勢貫暢放逸，多用露鋒，未失於怪誕；結體率意，興之所致，筆之所致，興之所在，字形中宮收縮四面不展，字姿多呈方形的整體結構，章法上刻意將行距、字距拉開，字距緊湊而密不透風，行距疏朗而寬可走馬，使得作品氣象開闊，空間和時間的節奏層次也更爲豐富，體現出與古人大不相同的奇崛、跳蕩、爽利、方折的嶄新面貌。

張瑞圖的運筆與佈局與傳統書法大相徑庭。傳統要求藏頭護尾，轉折於方圓之間，結體舒展，意境雅淡。而張瑞圖則無處不平入直出、無時不翻折筆鋒，鋒利跳蕩的線條間，形成一種「險勢」。張瑞圖這種反正統、求狂怪的書法形式，正是時代審美思潮轉捩的產物。晚明書法界還湧現出徐渭、黃道周、倪元璐、王鐸等一批「狂怪」派書家，他們拋棄中和的審美規範，結體支離敬側，筆墨隨興而運，佈局不求平衡和諧、縱橫交叉，與張瑞圖交相輝映。

明隆慶、萬曆以後，書法掀起了一股表現主義的狂潮。無論是徐渭的狂放奇崛、張瑞圖的尖峭奇逸，還是倪元璐的渾深遒媚、王鐸的意古奇偉，都構成了晚明書法的風格特質。

張瑞圖出生在書香門第的農家，父雖善文卻未仕。瑞圖幼負文名，但萬曆間中舉人時已三十四歲了。後殿試第三，登進士，授編修，累官至禮部尚書，入內閣參與樞要。他一生歷經五朝，在動蕩的朝政中但求無過，在專權的宦官前努力自保，故後人多輕其人品，惡其操守。雖然張瑞圖的奇逸書風在書法史上佔有重要地位，但是在政治上乃至於其人生追求上，張瑞圖有著深深的悲哀和無奈。

作爲傳統的封建仕子，總希望能一展抱負，報效家國。在「仇視諸薦紳，告密無虛」日《逼除篇》的朝廷之中，瑞圖深感無力，漸有無心仕宦之念，「此身非同牛與馬，何爲奔波走絕域。男兒回頭自有時，青鞋布襪未應遲」《漫興馬龍公署作》，但面對友人相邀避世學仙時，卻以「國恩漸未報，不願生羽翼」謝絕了。官場的力不從心，終究敵不過感念先帝神宗、報答拔擢之恩的強大念頭。也許正是這種壯志未酬的無奈和君恩難報的悵然，瑞圖才在官場中苦苦掙扎與鬥爭。也許正是在這種矛盾的心情下，瑞圖將心中塊壘盡數傾於尖峭強勁的筆端。

一個讀書人在沈沈浮浮的仕途中，帶著無路可投的失望，終究成爲時代的犧牲品。從傳世的詩文作品來看，瑞圖的本質是追求隱逸、嚮往清淡世風。他曾感慨世事變幻，「名相既已立，憧憧百慮生，瞬息俯仰間，乍喜復乍驚」（和飲酒二十首示蓮水弟三）。希望過清逸平淡的生活，「我欲遠行遊，逍遙駕鶴嶺」（和飲酒二十首示蓮水弟二）。「笑傲東軒下，悠然任此生」。此外，從瑞圖用的室名、稱號上，我們也可窺見其心態。無論是中年時的「芥子居士」，還是晚年的「白毫庵居士」，都不約而同地延續著他修持向道之心。而齋名「清真堂」，大約取自李白「右軍本清真，蕭灑在風塵」的詩意，「晞發軒」中的「晞發」一詞則出自《楚辭·九歌》之《少司命》，其身處亂世的心境可見一斑。

張氏草書縱肆飛逸的筆法，在奇特的佈局中，左右張力陡然增強，上下之間憑添了

張瑞圖和他的時代

諸多起伏之勢，行距、字距間的牽絲映帶，墨色、線條裏的時隱時現產生強烈的時間序列感，在這富有生命序列的節奏中，我們可以朦朧地感受到瑞圖生命力量的宣洩。如果說行草的創作是其中年鬱鬱不得志、難為報國心的表現形式的話，其行草楷則更多的還原了隨遇而安、安貧樂道的質樸本性。張瑞圖的楷書是他成熟較早的書體，早期的行楷能帶有入仕的功利效用，但仍有晉書意味。張瑞圖淡泊深遠。值得一提的是，瑞圖晚年的行楷將這種氣格演繹得更徹底。「坐贖徒為民」後，張瑞圖放情山水，究心佛理，「削跡每尋僧作伴，達生應共酒為年。」此時的楷書，用筆平直，筆畫瘦硬。結字疏朗平和，超然於緊結收束和盤旋飛舞的中年行草也許這時築居於東湖果亭的瑞圖才是最真實、可愛的。

因其生平，張瑞圖的書法屢被貶斥。究其「惡行」，鑿鑿可證的也僅一條而已：魏忠賢的生祠碑是其所書。但是世人對瑞圖並不寬容。對他有違聖賢之教的為官經歷，要不是斷言他為官圓滑善於投機取巧，甘於附閹黨助紂為虐，否則必是畏懼權貴以求苟延。筆者認為，張瑞圖其人未必不惡，但從他傳世的書畫詩文中，卻真切地感受到他的可憐、悲哀，甚至苦苦掙扎、不斷逃避的過程。就以天啓七年（1627）而言，魏氏閹黨開始付誅治罪。瑞圖曾在當年多次上疏引病求歸，均未允。在此之前的天啓五年（1625），瑞圖書寫了不少作品，而從《草書白紵歌詩卷》、《行草言志書卷》等的題署中，我們可知均作於晉江東湖。這一年朝政黑暗腐敗，時臣多依附魏氏，閹黨爪牙布惡天下。而早在天啓四年二月仲春，張瑞圖就告假還鄉了，在晉江呆了整整兩年。無獨有偶，早在萬曆三十八年，瑞圖曾告假還鄉養病，居家兩年。此後還有多次，在此不復贅言。張瑞圖返家休假，常常以詩詞書畫自娛。從如此頻繁的休假中，我們不難聯想到這是一種脫身之法，體味到的是一種無奈和逃避。而這種引病回鄉，也反映了張瑞圖作為一名典型的封建書生，在面對腥風血雨的宦官鬥爭時，屈服、無力反抗、不願放棄功名的軟弱本性。

這種柔弱的性格可能是主宰張氏命運的內因，而決定張氏人生的外因不計其數、無法盡知。引起我們注意的是，張瑞圖的書名到底為書名所累。何以言此？張瑞圖的書法絕佳，極富個人風格。他的書名不僅萬世流芳，在當時代也極享盛譽。天啓二年夏，董其昌就稱揚過瑞圖的小楷。天啓六年，魏忠賢生祠建成，閣臣施鳳來撰碑文，並擬請御史呂圖南書丹。但呂圖南不肯，才改由瑞圖主筆。如果沒有與圖南相抗衡的書名，想必也不會輪到張瑞圖吧。瑞圖之子張潛夫也曾言世人向其父求字的盛況：「……乞字人爭磨隃麋以待矣。先人次第揮興，非午夜不得休，日以為常。」對於魏忠賢的求書，瑞圖一定無力回絕。直至名列「逆案」後止不住悔歎：「不謂好男兒竟被呂氏做成矣！」性格上的弱點顯而易見。

此外，後世論者常以萬曆四十二年奉使雲南，作為張瑞圖依附魏廣微的最初契機。因為與瑞圖同行的魏廣微，以後是閹黨的核心人物。張、魏二人在出使道中，沿途詩詞唱和，關係密切。觀瑞圖應和魏廣微的詩詞，從高樓、病骨、秋愁的字眼中，反倒映出張瑞圖浪漫的詩人秉性。

據秦祖永《桐陰論畫》記載：「相傳張氏水星，懸之書室中，可避火厄。」此段論述既說明了瑞圖書法中的市民意趣，又言明其草書中不乏難以辨認的奇字和縱放無度的逸筆。縱然張瑞圖書法風骨高騫，恣肆縱橫，仍不乏弊端。梁巘《評書帖》言：「張瑞圖得執筆法，用力勁健，然一意橫撐，少含蓄靜穆之意。其品不貴。」不獨其書，張氏其人亦有其兩面性。作為明代朝廷重臣，依附閹黨，缺乏氣節；作為晚明書風的倡揚者，他留給了供後世臨摹的法書寶藏；作為一個文人，他又在朝臣與書家、迎合與逃避、入仕與羽化之間不斷地遊走與徘徊，使得真實的張瑞圖在歷史中逐漸模糊……

延伸閱讀

廣津雲仙，《張瑞圖的書法（卷子篇一）（卷子篇二）（條幅・冊篇）》，二玄社，1981。

中田勇次郎，張瑞圖の詩と書，《中國書論集》，二玄社，1980。

年代	西元	生平與作品	歷史	藝術與文化
隆慶四年	1570	張瑞圖生。	是年，明與韃靼和。	米萬鍾（1628）生。董其昌（1555—1636）16歲。
萬曆二十四年	1596	27歲。臨草書《杜甫渼陂行詩卷》。	遣使者赴日本交涉，無果而返。	米萬鍾為江寧令尹。
萬曆三十五年	1607	38歲。三月，在北京參加殿試，名列一甲第三名（探花），登進士。授翰林院編修。	努爾哈赤滅輝發部。	傅山（—1684）生。時，黃道周23歲。王鐸16歲。倪元璐15歲。
萬曆三十八年	1610	41歲。告假還鄉養病，居家兩年。建築東湖新居。	朱由檢（—1644）生，參用外僚入閣，引起朝中爭論。李之藻根據西法修曆。	袁宏道（1568—）卒。小說《封神演義》出於隆慶、萬曆年間。
萬曆四十二年	1614	45歲。夏，奉命與魏廣微一同出使雲南。冬，抵返晉江。	輔臣葉向高辭官，方從哲獨相。浙江、江西、兩廣、福建均大水。	鎮江重修海嶽庵祀宋米芾，以芾自寫小像泐石嵌壁，倪元璐作紀事詩。
萬曆四十四年	1616	47歲。七月，在北京作行書《樂府歌行卷》。	一月，努爾哈赤稱汗（清太祖），國號金。	湯顯祖（1550—）卒。
萬曆四十八年	1620	51歲。升左春坊中允，任職於詹事府。是年，告假還鄉。	七月，神宗（1563—）崩。八月，光宗（1582—）即帝位（光宗）。九月，光宗卒，皇長子即位（熹宗）。	徐霞客彙輯、何世太摹勒刻成《晴山堂法帖》。
天啓二年	1622	53歲。正月，到京接任右諭德新職。作《五言古詩卷》、行草《王維詩卷》。	清兵渡遼河，陷西平堡。山東白蓮教首領徐鴻儒起義，兵敗被殺。	三月，王鐸、倪元璐、黃道周中進士，同改庶吉士。
天啓六年	1626	57歲。夏，抵達北京，赴禮部右侍郎兼翰林院侍讀學士新職。七月，入閣，時人稱為「魏家閣老」。九月，為魏忠賢生祠書碑。冬，《果亭墨翰》六卷刻成。	魏忠賢殘酷迫害東林黨人。浙江巡撫潘汝禎為魏忠賢立生祠。七月，努爾哈赤卒，皇太極（太宗）即帝位。	雲南唐泰（擔當、普荷）自京還滇，過江南，先後會陳繼儒、董其昌，師從董其昌。朱耷（—1705）生。
天啓七年	1627	58歲。十二月，三次上疏引病求歸並辭陰子，未允。	八月，熹宗（1605—）卒。皇弟即帝位（思宗）。十一月，魏忠賢等付誅。	
崇禎元年	1628	59歲。與施鳳來一同獲准歸鄉。遣行人護送，並賜路費銀兩等。	毀三朝要典。削馮銓、魏廣微籍，閹黨官員均罷去。	
崇禎二年	1629	60歲。在晉江。二月以「結交近侍又次等」，名列「逆案」第六等，論徒三年，後納資贖罪為民。	定逆案。客、魏以外，分六等定罪。參用西洋曆法。清兵大舉攻明，京師戒嚴。	
崇禎三年	1630	61歲。在晉江東湖。是年，子張潛夫、張灝夫參加鄉試分別落第。作《和陶淵明責子詩》勉之。	八月，以「謀反罪」殺袁崇煥（1584—）。陝西起義軍聲勢浩大。張獻忠、李自成起義。	董其昌刻成《容台集》17卷。吳梅村中鄉試。
崇禎十一年	1638	69歲。十月，為外孫楊玄錫作楷書《和陶淵明擬古詩冊》。	張獻忠降。十一月，清兵犯北京南方。	徐霞客（1586—）卒。
崇禎十四年	1641	秋冬，卒於晉江。享年72歲。		